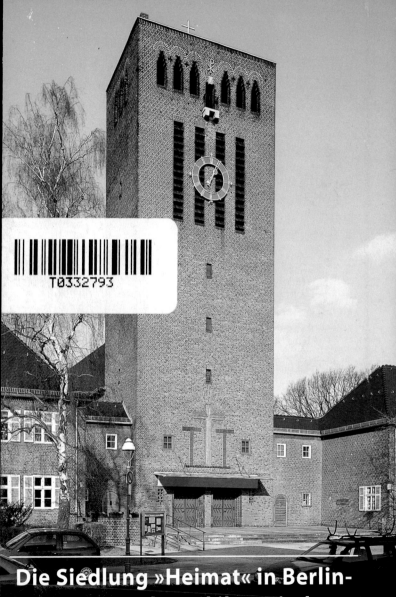

Die Siedlung »Heimat« in Berlin-Siemensstadt und ihre Kirchen

Die Siedlung »Heimat« in Berlin-Siemensstadt und ihre Kirchen

von Bettina Held

Einleitung

In ganz besonders eindringlichem Maße wird in der Berliner Siemensstadt die schier unglaubliche Expansion eines deutschen Unternehmens sichtbar, das 1847 in einem Berliner Hinterhaus in Kreuzberg als »Telegraphen-Bauanstalt von Siemens & Halske« begann. Die Entwicklung zur weltweit größten Elektrofirma vollzog sich über mehrere Etappen. Um der ständig notwendigen baulichen Erweiterung gerecht zu werden, entschied sich der Konzern 1897 zum Umzug in unbebautes Spandauer Gebiet. 17 Jahre später war bereits ein neuer Stadtteil aus Industrie- und Wohnbereichen entstanden, der die Benennung als »Siemensstadt« durch die Spandauer Stadtverordneten rechtfertigte. Die Expansion schritt bis in die Kriegsjahre des Zweiten Weltkrieges fort. 1949 entschloss sich das Unternehmen, seinen Hauptsitz nach München zu verlegen, behielt jedoch den Berliner Standort bis heute bei.

Hans Hertlein und die Berliner Siemensstadt

1912 kam der Architekt Hans Hertlein (1881–1963) aus München zu Siemens nach Berlin und wurde 1915 als Leiter der Bauabteilung für alle Bauten des Konzerns zuständig. Seine Tätigkeit fand in engem Zusammenwirken mit Carl Friedrich von Siemens statt. Dieser dritte und jüngste Sohn des Firmengründers Werner Siemens wurde 1912 Vorstandsvorsitzender der Siemens-Schuckertwerke und nach dem Tod seiner Brüder 1918 und 1919 Chef des ganzen Hauses Siemens, das er bis 1941 anführte. Hertlein beschreibt ihn als »geborenen Bauherrn«, der ein reges Interesse an der Architektur hatte, und der den jungen Architekten 1915 zum Nachfolger des bisherigen Leiters der Bauabteilung Karl Janisch bestimmte. Janisch ist die kluge Grobkonzeption der neuen Industrie- und Wohnstadt mit aller Infrastruktur zu verdanken, für die er 1913 mit der Titel-Verleihung eines königlichen Baurates belohnt wurde. Diese ideale Plattform konnte sein Nachfolger Hertlein weiter ausbauen.

Die Bauaufgaben des Großkonzerns umfassten ein äußerst weites Spektrum: Industriebauten wie Kabel-, Dynamo- und Elektromotorenwerke, Forschungslaboratorien und Verwaltungsbauten, aber ebenso zahlose Bauten für soziale Zwecke, auch den Siedlungsbau mit Werkswohnungen bis hin zu Kirchenbauten. Hertlein entwickelte in enger Zusammenarbeit mit Carl Friedrich von Siemens einen eigenen Stil, insbesondere für die Fabrikgebäude, der sich durch klare Funktionalität auszeichnet. Diesen »Siemensstil« hat Hertlein seiner Beschreibung nach aus Carl Friedrich von Siemens' Vorstellungen entwickelt: Die Gestalt der Bauwerke stets aus den techni-

▲ *Hans Hertlein, 1927*

schen Forderungen, aus Bedarf und Zweck heraus geformt, äußerliche Schönheit, Gefälligkeit und pompösen Aufwand vermeidend gehe es um den Kern der Dinge. Die Siemensbauten sollten solide wirken, sollten Wert und Würde in der äußeren Erscheinung zeigen.

Hertlein schuf mit dem Schaltwerk (1926/27), dem Wernerwerk-Hochhaus (ab 1928) und dem Wernerwerk XV (ab 1926) die ersten Industrie-Hochhäuser Europas. Er entwickelte freie Grundrisse, die individuell auf die jeweiligen Fabrikationsgänge auszurichten waren. Dies erreichte er zum einen durch den Stahlskelettbau, zum anderen durch vorgesetzte Treppentürme, in die auch Funktionsräume wie Toiletten ausgelagert wurden. So blieben die bis zu 175 m langen Geschosse komplett den erforderlichen Funktionen vorbehalten. Die Treppentürme mit ihrer nach Funktion abwechselnden Befensterung (Aufzug, Treppe, Toilette) schufen gleichzeitig einen belebenden Rhythmus an den streng gegliederten Fassadenfronten. Weiteres Kennzeichen dieser industriellen Baudenkmale ist die unterschiedliche Höhengliederung der strengen Kuben und ihre abwechslungsreiche, asymmetrisch verschränkte Zusammenstellung in der Bauhaus-Nachfolge. Verblendet sind sie durchweg mit dem lokalen märkischen Baustoff Backstein in Form von hart gebranntem und farblich gemischtem Klinker.

Die Siedlung »Heimat«

Hans Hertlein entwickelte sich im Verlauf seiner Tätigkeit für Siemens insbesondere in den Zwanzigerjahren zu einem innovativen Industrie-Architekten. Wie ging dieser Architekt mit den ganz anders gelagerten Bauaufgaben Siedlung und Kirche um? – Schwerpunkt der Wohnsiedlungen der »Industriestadt im Grünen« war der nördliche Bereich von Siemensstadt, jenseits der Nonnendammallee in Richtung des »Dauerwaldes« und des Forsts Jungfernheide. Bereits vor der Siedlung »Heimat«, die von 1930–31 errichtet wurde, baute Hertlein 1922–29 die nördlicher gelegene Siemens-Siedlung, die ebenfalls östlich des Rohrdammes liegt. Das ständig wachsende Unternehmen musste seinen Mitarbeitern Wohnraum schaffen, ein vor allem in der Zeit nach dem Ersten Weltkrieg äußerst knappes Gut. Siemens gründete eine eigene »Wohnungsbaugesellschaft Siemensstadt«, arbeitete aber auch mit bestehenden Wohnungsbaugesellschaften zusammen, an die Baugelände günstig verkauft und denen niedrig verzinste Darlehen gewährt wurden. Im Gegenzug wurden alle neu entstandenen Wohnungen für die Werksangehörigen von Siemens bereitgestellt. Dies war der Fall mit der »Heimat Gemeinnützige Bau- und Siedlungs-AG«, einer Tochtergesellschaft des Gewerkschaftsbundes der Angestellten. Wie in anderen Fällen, etwa in Berlin-Zehlendorf oder in Frankfurt/Main, erhielt auch in Siemensstadt die von der Gesellschaft »Heimat« errichtete Siedlung den traulichen Namen der Bauherrin. Im Scheitel des Brückenhauses über den Quellweg ist der Name in einem eingetieften Relief des Bildhauers Hermann Hosäus (1875–1958) an der Außenseite als Auftakt der Siedlung bildlich wiedergegeben:

Auf einem Häuschen ruht ein steiles, windschiefes Satteldach mit Schornstein, der runde niedrige Turm links bildet einen Akzent von Wehrhaftigkeit, rechts stehen sehr nah am Hause zwei Tannen. Die eng zusammengerückte Darstellung unterfängt eine Banderole, in Fraktur mit »Heimat« beschriftet. Man fühlt sich an urdeutsche Motive erinnert, oder auch an ein heimeliges Märchenhaus.

Die Siedlung selbst kann und will in ihrer Entstehungszeit, den frühen Dreißigerjahren, das hier gegebene Versprechen nicht einlösen, denn sie steht in ihrer Zeit mit allen Selbstverständlichkeiten des Neuen Bauens wie Funktionalität der Grundrisse, Grundprinzipien der Belüftung und Beson-

▲ *Logo der Siedlung »Heimat«*

nung durch Nord-Süd-Ausrichtung der Zeilen sowie der gebotenen Sparsamkeit und Rationalität in der Bauweise. Hans Hertlein hat dennoch das Diktum dieses Reliefs und auch den gefühlsbeladenen Begriff »Heimat« im Namen der Siedlung hinreichend berücksichtigt: Durch die Anlage der Siedlungshäuser entlang gebogener und nicht schnurgerader Straßen, durch kleinstädtische Platzbildungen und auch mit der reichen Begrünung ist es ihm gelungen, im Rahmen der Möglichkeiten und unter Berücksichtigung aller rational-funktionalen Bedingungen, die eine Werksiedlung der frühen Dreißigerjahre erforderte, den Siemens-Mitarbeitern eine wahre »Heimat« zu erschaffen.

»Um aber diesem neu entstandenen Stadtteil einen charakteristischen Ausdruck zu geben, benutzte ich die örtliche Gegebenheit des ungleichen Verlaufs des Schuckertdamms und der Goebelstraße, die nicht parallel, sondern spitzwinklig zueinander geführt sind, dazu, um die Verbindungs- bzw. Querstraßen mit einer leichten Krümmung zu versehen, wodurch zugleich der Straßenanschluß die erwünschte Rechtwinkligkeit erhielt.« (Hertlein, Berlin ca. 1959, S. 85/86)

Der Gesamtplan zeigt die Lage der Wohnzeilen entlang der unterschiedlich angelegten Straßen. Dies trägt zur Belebung und Abwechslung der langen Hausreihen bei, die traufständig zur Straße gestellt sind. Am Quellweg

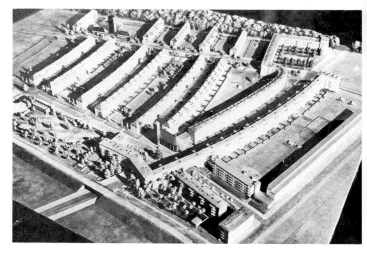

▲ *Modell der Siedlung »Heimat«*

schließt östlich die städtische Großsiedlung Siemensstadt an, eine der berühmtesten Siedlungen der Zwanzigerjahre-Moderne der Bauhausnachfolge in Berlin, an der Architekturgrößen wie Hans Scharoun, Walter Gropius, Hugo Häring und Otto Bartning beteiligt waren. Sie entstand 1928–32.

Hertlein passte die Bebauung des Quellweges an diesen Nachbarn an, indem er dort die Zeilen mit dem modernen Flachdach versah. Alle anderen Wohngebäude tragen ein langgezogenes Satteldach, das an den Schmalseiten abgewalmt ist. Damit steht Hertlein im zeitgenössischen Siedlungsbau als konservativer Architekt den Ultramodernen gegenüber. Man muss jedoch ergänzen, dass 1930 ganz allgemein eine Rückwendung zu konservativeren Formen des Bauens einsetzte, wie sie ab 1933 dann offiziell gefordert wurden; im Nationalsozialismus war die Moderne bekanntermaßen nicht nur in der Architektur verpönt.

Die Gebäude sind drei- bis viergeschossig angelegt, höher als in der Siemens-Siedlung. Hertlein begründete dies mit der größeren Nähe zum »städtischen Teil von Siemensstadt«, differenziert hier also den Stadtraum in das

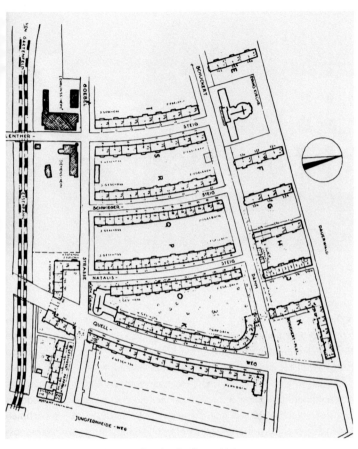

▲ *Lageplan der Siedlung »Heimat«*

mehr ländlich geprägte Gebiet Richtung Norden hin zum städtisch und industriell geprägten Bereich Richtung Süden an der Nonnendammallee. Neigt er mit der Höhe der Gebäude mehr einem städtischen Charakter zu, so fängt er dies mit den großzügigen Grünflächen zwischen den Zeilen wieder

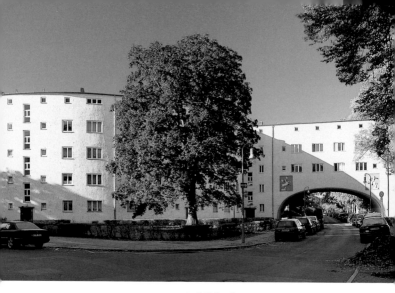

▲ *Brückenhaus*

auf. Er schafft öffentliche und intime Räume, sorgt für Privatheit und Rück-
zugsmöglichkeit in der Siedlung durch die Abgrenzung der großen Hausgär-
ten mit Gartenmauern zur Straße, und gleichzeitig für gemütliche öffentliche
Plätze zur Begegnung der Bewohner durch Platzbildungen im Straßenraum.
Diese liegen am nördlichen und südlichen Ende des Quellweges. Um Ge-
schlossenheit und Intimität im öffentlichen Raum zu erzeugen, überbaut er
an drei Stellen die Straße mit den Wohngebäuden und führt die Straße durch
breit angelegte Bögen darunter hindurch. Damit schafft er gleichzeitig drei
Torsituationen im östlichen Bereich (über Schuckertdamm, Goebelstraße
und Quellweg), die auch an Stadtmauern denken lassen, und vielleicht den
Bewohnern ein Bewusstsein ihrer Gemeinschaft innerhalb dieser Siedlung
geben sollen.

Die Siedlung bietet rund 900, in der Mehrzahl Zwei- bis Drei-Zimmer-Woh-
nungen. Die Häuser sind sehr schlicht gehalten und mit weißem, zum Teil far-
bigem Kellenputz versehen. Einige Eingänge zeigen noch die ursprüngliche
Gestaltung: im Kontrast zum Putz sind sie von abwechslungsreich gestalte-

ten Backstein-Umrahmungen eingefasst. Die Fassaden erhalten Gliederung und Rhythmus über die unterschiedlichen Fenstergrößen von Wohnzimmer, Bad- und Treppenhausfenstern, es überwiegen stehende Fenster. Hinzu kommen teils geschlossene, teils offene, geschossübergreifende Erkervorbauten, die vor allem der Nordseite des Schuckertdamms in der Gesamtansicht einen straffen Rhythmus verleihen; hier stehen die Zeilen mit geschlossenen Erkern wie aufgereiht mit der Schmalseite zur Straße (eine formal angepasste Erweiterung westlich der ev. Kirche bis zum Rohrdamm baute 1933 die GAGFAH, die Gemeinnützige Aktiengesellschaft für Angestellten-Heimstätten). Ursprünglich waren die Mauerflächen dieser Erker dekoriert mit farbigen Putzornamenten, die an einfache Motive aus der volkstümlichen Bauernmalerei erinnern. Alle anderen Loggien außer diesen nördlich ausgerichteten sind, für die günstigere Besonnung, nach Osten oder Westen ausgerichtet.

Der bekannte Architekturkritiker Werner Hegemann, 1924 – 33 Herausgeber von »Wasmuths Monatsheften für Baukunst«, zählt Hertleins Siedlung »Heimat« *zu den Bauten, die dem alten Zweck des Wohnens auf bewährte Weise dienen und ihren Wert behalten, unabhängig von dem, was die Mode von gestern forderte oder was eine neue Mode morgen fordern wird.«* (Hegemann in Wasmuth 12/1930, S. 537) Die Siedlung greift Ideen der Gartenstadt auf, erinnert auch an die Heimatschutzbewegung, und ist mit ihrem geruhsamen Kleinstadt-Charakter noch heute ein beachtenswertes Beispiel für den konservativen Siedlungsbau kurz vor dem Regimewechsel von 1933. Ihre besondere Bedeutung innerhalb der Siemensstadt erhält sie durch ihre beiden Kirchenbauten.

Die Siemensstädter Kirchen: Vorgänger und Standort

Das rasante Wachstum der neuen Industriestadt nach 1897 zog, neben dem Wohnungsbedarf, weitere Erfordernisse nach sich. Das neue Gemeinwesen wuchs ständig durch die Werksangehörigen, die sich in immer stärkerem Maße mit ihren Familien hier ansiedelten. Neben Bauten für soziale Zwecke wurden auch Kirchen für die beiden großen christlichen Konfessionen benötigt, deren Bereitstellung zudem das preußische »Ansiedelungsgesetz« dem Unternehmer vorschrieb. Hier behalf man sich zunächst mit Provisorien.

Karl Janisch, Hans Hertleins Vorgänger, hatte 1908 kurzerhand einen wegen Fertigstellung der neuen Epiphanien-Kirche nicht mehr benötigten Interimsbau der Charlottenburger Westend-Gemeinde, der an der Kreuzung der damaligen Spandauer Chaussee mit dem Fürstenbrunner Weg stand, erworben und ihn an der Ecke Rohrdamm und heutigem Jugendweg aufstellen lassen. Das Provisorium der Katholiken, die erst 1919 eine solche Notkirche erhielten, bestand aus einer Baracke, die zuvor Kriegsgefangenen in Döberitz-Rohrbeck als Gottesdienstraum gedient hatte, und die ihren Standort in Siemensstadt auf dem heutigen Jugendplatz erhielt. Der schlichte Holzbau wurde mit einem gedrungenen Glockenturm zur Kirche aufgewertet.

Ende der Zwanzigerjahre waren ca. 60.000 Menschen in den neun großen Siemens-Werkskomplexen beschäftigt. Im Zuge der Expansion der Wohngebiete lag es nahe, nun endlich auch die kirchlichen Provisorien zu ersetzen. Es gibt der Siedlung »Heimat« einen ganz besonderen Stellenwert, dass beide Kirchen der Siemensstadt hier stehen. Betrachtet man jedoch die Standorte der Provisorien, war es sicher eine plausible planerische Entscheidung, die Neubauten ein Stück Richtung Norden in die neue Siedlung zu legen: Zum einen befand man sich hier bereits im Bauvorgang, zum anderen wollte man sich nicht zu weit weg vom Zentrum begeben und die »Kirche(n) im Dorf lassen«.

Hertlein konnte die Siedlung »Heimat« mit den beiden Kirchenbauten stadtplanerisch wesentlich bereichern, zum einen mit der evangelischen Kirche: »Im Blickpunkt einer dieser reizvoll gerundeten Straßen [Lenther Steig] ergab sich auch ein Gelände, das bevorzugt und dazu geschaffen schien, den bedeutendsten Bau der Siedlung – die Kirche – aufzunehmen. Es war schon von altersher so, dass der Mittelpunkt eines Gemeinwesens die Kirche mit ihrem Turm war. Erst diese Dominante gab der Gemeinde den örtlichen Schwerpunkt und ihren geistigen Mittelpunkt.« (Hertlein, Berlin ca. 1959, S. 87) Auch die später entstandene katholische Kirche nutzte er zur gestalterischen Aufwertung: »Durch einen Rücksprung der Goebelstraße ergab sich ein geräumiger Platz, der seine Geschlossenheit durch eine Überbauung sowohl der Goebelstraße als auch des Quellwegs erfuhr.« Mit der Sankt Joseph-Kirche erreichte Hertlein »sowohl den Abschluß der parallel zueinander gerichteten Wohnbauten [an Natalissteig und Quellweg], … als auch eine würdige Platzwand nach dem durch die Goebelstraße erweiterten Raum.« (Hertlein, Berlin ca. 1959, S. 89/90)

Die evangelische Kirche Berlin-Siemensstadt
(seit 1991 Christophoruskirche)

Am 9. Dezember 1931 wurde die evangelische Kirche nach zweieinhalbjähriger Bauzeit vom Berliner Generalsuperintendenten Dr. Wilhelm Haendler eingeweiht. Hans Hertlein schuf mit seinem Entwurf ein Ensemble aus Kirche und Turm mit symmetrisch an beide Seiten angefügte Bauten, dem Pfarr- und dem Gemeindehaus. Diese sind traufständig nah an die Straße herangerückt und leiten so über auf die Umgebung der Wohnsiedlung. Vor dem zurückgesetzten Kirchturm befindet sich ein erhöhter Platz, niedrige Verbindungsbauten schaffen die Anbindung an das links und rechts vorgezogene Pfarrhaus und Gemeindehaus. Der Turm dominiert in seiner mächtigen, blockhaften Form den Vorplatz (siehe Titelbild). Er entspricht märkischer Tradition, etwa dem Westturm des Havelberger Domes aus dem 12. Jahrhundert. Die Ein-Turm-Gestaltung, die Verschmelzung von Turm und Westwerk, war eine häufige Erscheinung der Zwanzigerjahre-Kirchen in Berlin. Die ganze Baugruppe ist im regional typischen Baustoff Backstein gehalten, also auch durch die Materialwahl lokal angebunden. Wie eine lebendige Haut wirken die Ziegel mit ihrem Fugennetz; sie werden zusätzlich belebt durch

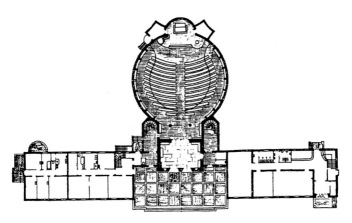

▲ *Grundriss der Christophoruskirche*

besonders stark gebrannte, fast schwarze Klinkersteine, die in unregelmäßigen Abständen eingefügt sind, und zeigen auch den handwerklichen Aspekt: Hier wurden keine gleichförmig maschinengefertigten Ziegel, sondern handgestrichener Backstein verwendet. Mit seiner Textur und der rotbraunen Farbigkeit ist der Komplex deutlich abgehoben von den umgebenden, lediglich hell verputzten Wohnsiedlungszeilen.

Da die hinter dem Turm liegende eigentliche Kirche von der Straße kaum zu sehen ist, hat Hertlein den Zweck der Baugruppe durch den erhöhten Vorplatz zwischen Pfarrhaus und Gemeindehaus unmissverständlich klar gemacht. Dieser wird vom Turm bekrönt, der über dem Vordach beider Eingangsportale sehr feierlich und ernst die drei Golgotha-Kreuze zeigt. Das mittlere Kreuz ist in vergoldetem Klinker ausgeführt, flankiert wird es von den beiden Schächerkreuzen in dunklem Stein. Im oberen Drittel lockern vier schlitzartige, stehende Schallluken das Backsteinmassiv auf. Davor befindet sich eine große Turmuhr, darüber eine Reihung von sieben kleinen Öffnungen, die mittlere mit einem Austritt versehen. Ihre abgetreppte Form, die fast filigran wirkende Transparenz, schafft einen leichten Abschluss und nimmt dem Turm hier oben viel von seinem massigen Kontur.

Hertlein wählte als Grundrissform für die Kirche den Kreis, schuf also einen runden Zentralbau, der mit einem glatten Kegeldach überdeckt ist. Der Typus des Zentralbaus entstammt den Mausoleen und Baptisterien; Hertlein selbst nennt als alte Vorbilder das Pantheon in Rom, die Hagia Sofia im heutigen Istanbul und die gleichmäßig achteckige Pfalzkapelle des Aachener Doms. Seit der Reformation wurde der Rundbau gern als Idealform für die evangelische Kirche gesehen, denn in ihm würde der Gemeinschaftsgedanke symbolisch in eine bauliche Form gebracht: »Der Zentralbau ist die Erfüllung einer Sehnsucht; er sammelt eine Gemeinde, die von allen Seiten hinzuschreitet. Diese Gemeinde macht den Raum sakral, indem sie ihn erfüllt. Er ist nicht Ausdruck des Schreitens, sondern des Ruhens, nicht des Suchens, sondern des Findens.« (Horn 1925, S. 68) Populärstes Beispiel für einen solchen evangelischen Zentralbau ist die Dresdner Frauenkirche, 1726–38 nach Entwürfen von George Bähr entstanden.

Links und rechts des Eingangs, der zweigeteilt, mit einem vierreihigen, ornamentierten Keramikstab-Gewände verziert ist und mit Segmentbogen abschließt, befinden sich zwei kleine rechteckige Fenster. Sie weisen sehr

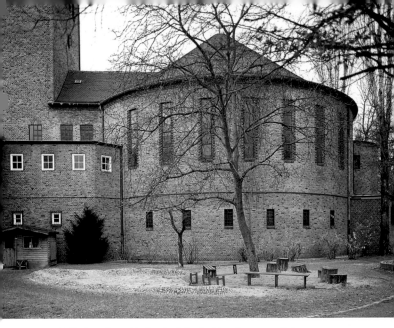

▲ *Christophoruskirche, Ansicht des Rundbaus von Osten*

reizvolle, goldfarbene Schutzgitter auf, die besonders ins Auge fallen. Spiele-risch und grazil wirken die eingearbeiteten Symbole Fisch (links) und Vogel (rechts), als zarte, belebende Akzente sind sie der sonst ernsten, fast asketi-schen Tektonik des Turmes beigegeben.

Die kreisrunde Kirche jenseits der Vorhalle im Turm-Erdgeschoss wird vom Eingang über den Mittelgang des Gestühls durchschnitten von einer Achse hin zum optischen Zentrum, der angefügten halbrunden Altarnische. Den etwa zehn Meter hohen Raum unterteilt die Empore in weicher Linie, in aus-ladender Wellenbewegung mit Einschwüngen, als gefällige Belebung des Raumeindruckes. Dominierend lastet über allem die runde holzsichtige Decke, die der Bildhauer Joseph Wackerle (1880–1959) entworfen hat. Zu-gunsten der Akustik ist sie am Rand mit Stufenringen profiliert, darauf folgt die im Rund aufgebrachte biblische Inschrift »Gott ist Geist, und die ihn anbeten, die müssen ihn im Geist und in der Wahrheit anbeten« (Joh. 4,24).

Im Zentrum ziert sie das Auge Gottes im Strahlenkranz, umgeben von den vier Evangelistensymbolen (geflügelter Mensch/Engel: Matthäus, Löwe: Markus, Stier: Lukas und Adler: Johannes). Die Decke ist sehr zeittypisch für die frühen Dreißigerjahre im überdeutlichen, kraftvoll-robusten Naturalismus der Darstellungen. Auch die ebenfalls hölzerne Emporenbrüstung hat Wackerle gestaltet; auch hier überwiegt eine Haltung von eckig-herber Schlichtheit, von rustikaler Gediegenheit und herb-stattlicher Wucht, die keinerlei Süßlichkeit zulässt, die streng und feierlich wirkt. Im Kontext ihrer zeitlichen Entstehung stellt sich die Kirche so aber auch als ein Musterbeispiel für Verwurzelung und Bodenständigkeit dar, als ein Ort von Heimat und Tradition, ebenso von Volkstümlichkeit. Dies alles tritt sowohl in der Gesamterscheinung als auch in der gegenständlich-naturalistischen künstlerischen Ausstattung mit starker Betonung auf handwerkliches Können und mit der Nutzung heimischer Baumaterialien ganz deutlich zutage.

Das Thema Dreifaltigkeit, in der Gott als drei verschiedene Seinsweisen – als Vater, Sohn und Heiliger Geist (in Gestalt der Taube) – dargestellt ist, kam ursprünglich zwei Mal in der Christophoruskirche vor. Bereits beim Eintritt von der Vorhalle in das Kirchenrund begegnet man der Dreifaltigkeit am Metall-Türstock zwischen den beiden Eingängen. Die unsignierte Arbeit, deren Urheber nicht bekannt ist, zeigt oben den auf Wolken thronenden Schöpfer, in der Mitte Christus mit Siegesfahne und segnendem Gestus seiner rechten Hand, und schließlich unten den Heiligen Geist (die Taube), von welchem Strahlen als Symbole der göttlichen Gnade in einen Kelch gelangen. In der Kirche fehlt heute die Taube (Heiliger Geist) als Mittlerin zwischen dem Vater, der zentral im Dreifaltigkeitsauge der hölzernen Decke symbolisiert ist, und dem Sohn im Apsis-Kruzifixus, ebenfalls eine Arbeit Wackerles in Holz. Die Taube hatte ihren ursprünglichen Platz auf der Decke der Apsis, als Gemälde von Albert Birkle (1900–1986). Sie war beiderseits von zwei Engeln flankiert. Seit der Nachkriegszeit war die Apsisdecke blau überstrichen. Aktuelle Restaurierungsarbeiten legten diese Fassung sowie Reste von Birkles Deckengemälde frei.

Zentrales Moment der Kirche ist der geschnitzte Gekreuzigte, der in äußerst realistischer Anatomie wiedergegeben ist. Größtenteils holzsichtig, trägt er ein Lendentuch, das mit Spuren weißer Farbe gefasst ist. In der Seitenansicht erkennt man den weit nach vorne gebeugten Kopf, die Augen

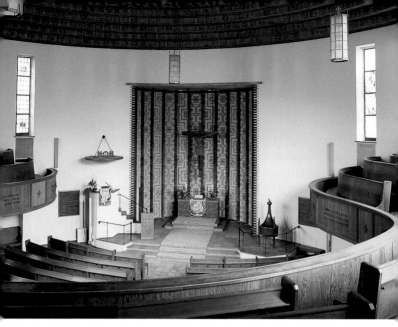

▲ *Christophoruskirche, Innenansicht mit Blick von der Empore zur Apsis*

Christi sind bereits geschlossen. Aus der Fernsicht dominiert seine macht-volle Größe mit streng am Kreuz orientierter Haltung und mindert den Ein-druck eines wehrlos leidenden, gequälten Schwachen.

Auch das Dreieck um Gottes Auge im Zentrum der Decke symbolisiert die Dreifaltigkeit, die Einheit in der Dreiheit, das göttliche Wesen in dreierlei Ge-stalt als »Summe des Glaubens«. Ebenso finden wir sie in den drei sich durch-dringenden Kreisen, dem Dreifaltigkeitsring, als eines von mehreren in die Bodenfliesen eingeritzten Symbolen. Daneben zeigen die Fliesen im Mittel- und an den Außengängen der Kirche den Fisch, den Kelch, die Luther-Rose sowie das Jerusalem-Kreuz (vier kleine Kreuze in den vier Ecken eines grie-chischen Kreuzes). Dieses kommt auch in den beiden eisernen Deckenleuch-ten im Vorraum vor. Es symbolisiert die fünf Wunden Christi, wird jedoch auch als Christus und die vier Evangelisten gedeutet, und diente den Kreuz-rittern, später dem Ritterorden vom heiligen Grab zu Jerusalem, als Wappen.

Die evangelische Kirche Siemensstadt ist an der Emporenbrüstung und auch an anderer Stelle im Raum ganz betont als Kirche des Wortes repräsentiert. Auf der Brüstung sind es vier tröstende und ermahnende Inschriften des Neuen Testamentes, aus Matthäusevangelium, Römer- und Epheserbriefen sowie der Johannes-Offenbarung. In elf liegende Felder aufgeteilt, die von quadratischen, sterngeschmückten Feldern unterbrochen werden, korrespondiert das Mittelfeld thematisch mit der Orgel und dem Fenster des Schalmeien blasenden Engels im Turm: Es zeigt, auch bildlich als geschnitztes Relief wiedergegeben, die Inschrift »Psalter und Harfe wacht auf«.

Neben den vier Inschriften und dem Mittelfeld zeigen sechs Felder geschnitzte liegende Ranken, ganz links mit Eichenlaub beginnend, es folgt Weizen, dann Rosen, Efeu, Wein und schließlich ganz rechts Lilien. *»Eichenlaub und Efeu drücken Beständigkeit und Treue aus, die Weizenähre erinnert an das in den Boden gelegte Korn, welches, wie Jesus, zu neuem Leben aufersteht, die Rose predigt Liebe, die auch den Schmerz der Dornen erträgt und die Lilie steht als Symbol für unvergängliches Leben im Angesicht Gottes.«* (Pohl in Festschrift, Berlin 2006, S. 55)

Die Apsis ist niedriger als der Kirchenraum, in ihrer Höhe also deutlich abgegrenzt. Im ersten Eindruck fensterlos, weist sie in Richtung Norden. Jedoch besitzt sie östlich, verborgen auf der linken Seite im obersten Bereich, ein stehendes Fenster, das die Tradition des von Osten einfallenden Lichtes der aufgehenden Sonne in das Allerheiligste aufnimmt, symbolisch gesehen für Christus als »Licht der Welt«. Dunkle, vertikal durchlaufende Klinker-Lisenen gliedern das Halbrund. Mit aktuellen Restaurierungsarbeiten wurde der erbauungszeitliche Zustand der Apsisrückwand wiederhergestellt: Die Mauerflächen zwischen den Lisenen sind von einem kleinteiligen, geometrischornamental gestalteten Muster übersponnen, das im Kleinen, aus der Fernsicht auch felderübergreifend, immer wieder das Kreuz thematisiert. Dieses in Grautönen gehaltene Hell-Dunkel-Relief von teppichartiger Wirkung, gebildet durch eine spezielle Farbputztechnik (Intonaco), wurde durch den Restaurator Martin Heß rekonstruiert und nähert die Kirche ihrem ursprünglichen Zustand aus dem Jahr 1931 an.

Der Altar selbst ist ein schlichter Klinkerblock im Zentrum der Nische. Die einfache, weiß verputzte Kanzel steht links außerhalb der Apsis als verbindendes Moment zur Gemeinde. Ihren hölzernen Schalldeckel schmückt eine

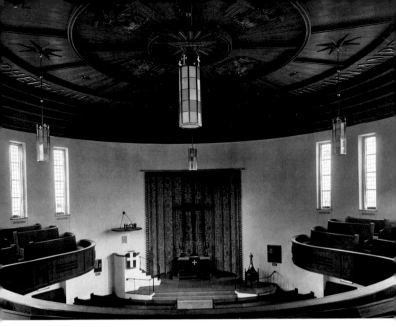

▲ *Christophoruskirche, historische Innenansicht*

Gruppe von zwei Engeln, die das Christusmonogramm präsentieren. Das
Gegenüber auf der rechten Seite der Apsis ist das dekorative Taufbecken des
Silberschmids Waldemar Raemisch (1888–1955) in einfacher, klarer Form aus
Messingbronze: drei kleine Kinderfiguren sitzen auf den drei Stützen, die das
runde Becken tragen. Überfangen wird das Becken von einem auffälligen,
nach oben trichterförmig zulaufenden Deckel, bekrönt von einer Kugel, auf
der die Taube, Symbol des Heiligen Geistes, Platz genommen hat. Im Gegen-
satz zur katholischen Kirche kennt die evangelische nur zwei Sakramente,
d.h. Handlungen, die in besonderer Weise die Gemeinschaft der Glaubenden
mit Gott betonen: das Abendmahl und die Taufe. Damit ist die prominente
Stellung des Taufbeckens im Blickfeld der versammelten Gemeinde gerecht-
fertigt. Dunkel aufgelegte Buchstaben geben Verse aus dem Markusevange-
lium wieder: auf dem Zylinder nehmen sie auf die Taufe Bezug, auf dem
Deckel auf die Kinder. Sowohl die Kanzel mit ihrer Zugangstreppe als auch

das Taufbecken sind durch zarte schmiedeeiserne Umzäunungen als eigene Bereiche gekennzeichnet. Räumlich bildet der Altar mit Kanzel und Taufe ein Dreieck: Die Sakramente Taufe und Abendmahl (Altar) gehören untrennbar mit dem verkündeten Wort (Kanzel) zusammen.

Die Empore teilt die Durchfensterung der Kirche in zwei »Geschosse«, in große, längs-rechteckige Fenster oben, die für viel Lichteinfall sorgen, und wesentlich kleinere in der gleichen Form in Bodennähe (pro Halbkreis/West- und Ostseite je sieben große und kleine Fenster). Künstliches Licht spenden bei Bedarf schlichte Hängelampen, Ampeln, die im Rund der Decke angebracht sind; sie haben eine achteckige Form, opak weißes Glas und schwarze Eiseneinrahmungen und -sprossen. Ihr stattliches Gewicht beträgt jeweils drei Zentner.

Die Fensterverglasung bestand ursprünglich aus Antikglas in Pastellfarben, das ein mildes und doch helles Licht einlässt; sie ist zum Teil erhalten. Links des Altares, in die vom Bombenangriff 1945 verschonten Fenster, sind einige figürliche Darstellungen eingearbeitet, größtenteils christliche Symbole, aber auch das Wappen der Familie Siemens, das eine weiße Rübe zwischen zwei Sternen zeigt. Gedeutet wurde es in der Rübe als Verwurzelung mit dem Heimatboden, in den Sternen als Blick nach aufwärts. Die Sterne stellen eine wohl zufällige, aber schöne Verbindung des aus Goslar stammenden Wappens, das wahrscheinlich im 16. Jahrhundert entstanden ist, mit der Elektrizität dar, an deren Entwicklung der Konzern so wesentlichen Anteil hatte. Die unteren Fenster der Westseite weisen noch zwei komplette Darstellungen aus der Entstehungszeit auf. Sie wurden in den bekannten »Vereinigten Werkstätten für Mosaik und Glasmalerei Puhl & Wagner, Gottfried Heinersdorff«, Berlin-Treptow, gefertigt, die zahlreiche Kirchenfenster in ganz Deutschland herstellten, oft nach Entwürfen bekannter Künstler. In der Christophoruskirche war Gottlob Gottfried Klemm (1872 – ?) der Glasmaler. Sicher sind ihm die Symbole und das Gedächtnisfenster für die Siemensstädter Vorgängerkirche zuzuschreiben; dieses kleine Fenster stiftete Pfarrer Heinrich Kroppenstedt (1884 –1958), Vertreter der Gemeinde, im Jahr der Fertigstellung 1931. Seit 1912 in der Gemeinde tätig, hatte er den Übergang von der provisorischen Kirche zum Neubau begleitet und der Vorgängerin mit diesem Fenster ein Denkmal im Neubau gesetzt. Sie ist übrigens noch in Betrieb; ein drittes Mal zog der Bau um, nach Hakenfelde, wo er noch heute unter

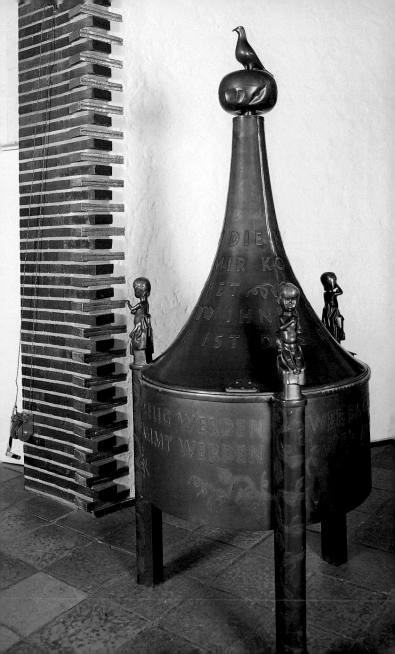

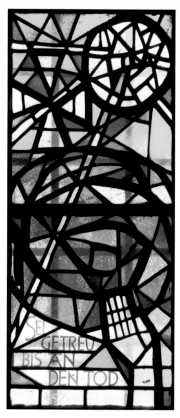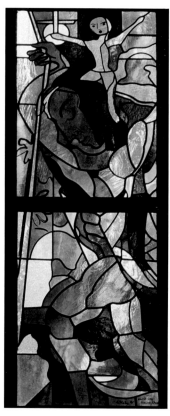

▲ *Christophoruskirche, Glasfenster von Rudi H. Wagner (1959, links)*
und Sigmund Hahn (1991, rechts)

dem Namen »Wichernkirche« seinen Dienst als Gotteshaus tut. Das zweite
erhaltene Fenster aus dem Jahr 1941 ist nicht sicher Klemm, dessen Sterbe-
datum unbekannt ist, zuzuschreiben. Es ist gestalterisch dem erstgenannten
Fenster ähnlich und verbindet ebenfalls eine Beschriftung mit bildlicher Dar-
stellung, hier das Zitat aus dem Johannesevangelium »Ich bin der Weinstock,
Ihr seid die Reben« mit entsprechenden symbolischen Bildbeigaben.

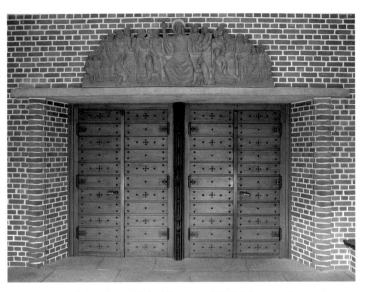

▲ *Christophoruskirche, Eingang mit Relief »Bergpredigt«*

Alle Fenster der Ostseite sind neueren Datums, sie wurden zwischen 1959 und 1991 eingesetzt und sind in mehreren Fällen Stiftungen von Gemeindemitgliedern anlässlich des Todes von Familienangehörigen. Die beiden unteren, apsisnahen Fenster entwarf Rudi H. Wagner (1914–2000). Das äußerste erinnert an den bekanntesten Entwurf dieses Graphikers, das erste Plakat der Aktion »Brot für die Welt« 1959 mit der »Hungerhand«. Dieses Fenster ist im gleichen Jahr entstanden. Die anderen Entwürfe hat der Berliner Glasmaler Sigmund Hahn (1926–2009) geschaffen. Während Wagner größtenteils mit starken Farben und dicken, schwarzen Linien gestaltet, meist in ungegenständlicher Form, zeigen Hahns Fenster wieder christliche Symbole.

Anlässlich der Umbenennung der Kirche wurde 1991 als einziges farbiges Fenster über der Ostseite der Empore das Christophorus-Fenster Hahns angebracht. Es nimmt die Pastellfarben der alten Verglasung auf und zeigt den riesigen, betont muskulösen Christus-Träger in ergebener Haltung, auf dessen Schultern das siegreiche Christuskind triumphierend sitzt.

Die unter Denkmalschutz stehende Gedenkstätte befindet sich unter dem vordersten, emporenunterseitigen Fenster von Rudi Wagner, das eine Inschrift der Emporenbrüstung aufnimmt (»Sei getreu bis an den Tod«). Zunächst wurde sie wohl nach dem Zweiten Weltkrieg eingerichtet, als Pendant zum Gedächtnis an die Gefallenen des Ersten Weltkrieges in der Vorhalle. Im August 1961, unmittelbar nach dem Bau der Berliner Mauer, erweiterte die Gemeinde das Gedenken an verstorbene Gemeindemitglieder, wie das Sitzungsprotokoll des Gemeindekirchenrates vom September 1961 erklärt: »Der Gemeindekirchenrat beschließt, dass dieses Gedenkbuch nicht nur die Namen der Gefallenen oder sonst durch Kriegseinwirkungen Umgekommenen, sondern alle von Gemeindemitgliedern gemeldeten Toten enthalten soll, deren Gräber wegen der politischen Grenzen nicht aufgesucht werden können.« (Protokoll GKR, 13.9.1961) Seit Pfingsten 1962 trägt ein hölzerner Einbau in Tischhöhe auf seiner Oberseite eine glasbedeckte Eintiefung, in der das Gedenkbuch der Gemeinde mit Namen, Geburts- und Sterbedatum von Toten und Vermissten liegt. Damit steht die Gedenkstätte in Verbindung zu der gesamten Reihe von Gedenkfenstern des unteren Ost-Halbrundes. Aktuelle Planungen der Gemeinde, in Zusammenarbeit mit dem Architekten Gerhard Schlotter, sehen eine Erweiterung der Gedenkstätte zu einem Ort der Fürbitte vor. Auch eine konzeptuelle Neugestaltung der Vorhalle ist in diesem Zusammenhang geplant.

Die Orgel befindet sich gegenüber der Apsis auf der Empore, eingefügt in das hier zur Kirche geöffnete Turminnere. 1931 von der Ludwigsburger Orgelbaufirma Walcker erbaut, konnte sie nach einer Generalsanierung durch die Orgelbauwerkstatt Sauer, mit der das originale Klangbild der spätromantischen Orgelbewegung wiedergewonnen wurde, im September 2005 erneut feierlich übergeben werden. Ihr Prospekt ist ähnlich der Empore geschwungen. Die mittlere Eintiefung lässt Raum für ein weiteres mit Glasmalerei geschmücktes Fenster. Obwohl es sehr klein ist, macht es mit seinen bunt leuchtenden Farben auf sich aufmerksam, unterstützt durch Ausrichtung auf die lichte Südseite. Entsprechend der Zuordnung zur Kirchenmusik, der Orgel und dem Platz des Chores auf der Empore, ist hier ein Schalmeien blasender Engel dargestellt.

Unverzichtbar war – auch in einer Kirche der späten Weimarer Republik – eine Gedenkstätte für die Toten des Ersten Weltkrieges. Hier finden wir diese

an der Westwand der Vorhalle. Gefallene und Verstorbene der Zeit von 1914–20 sind namentlich auf vier Bronzetafeln aufgeführt. Sie sind bekrönt von den drei Golgotha-Kreuzen sowie einer später zugefügten Inschrift aus dem Prophetenbuch Jeremia (29, 11): »*Ich habe Gedanken des Friedens und nicht des Leides, daß ich euch gebe Zukunft und Hoffnung.*« Ehrendes Gedenken konnte hier durch das Aufhängen und Niederlegen von Kränzen sichtbar gemacht werden, wovon die Wandkonsolen und eine niedrige Bank noch heute Zeugnis ablegen. Feierlich gerahmt wird diese Stätte zusätzlich durch schlichte schmiedeeiserne Kerzenhalter auf beiden Seiten.

Beim Verlassen der Kirche fällt der Blick auf den schönen Opferstock, der zwischen den beiden Ausgangstüren steht. Vermutlich von Otto Hitzberger (1878–1964) als Schnitzarbeit geschaffen, ruft er mit einer eindrucksvollen Szene auf zu tätigem Mitleid für die Armen und Kranken. Drei Personen sitzen oben an einem Tisch, gut versorgt mit Essen und Trinken. Vor dem Tisch ist der arme Lazarus, den wir in Rückenansicht sehen, mit Krücke und von einem Hund begleitet, verzweifelt auf die Knie gefallen (Lukas 16, 19–21). Dieser Aufruf zur Unterstützung Notleidender, zur aktiven Nächstenliebe, korrespondiert mit dem Text über dem Ausgang der Kirche zur Vorhalle: »*Seid aber Täter des Worts – und nicht Hörer allein.*«

Ehemaliges Erholungsheim »Siemensgarten«

Ein außerordentlich reizvolles Gebäude, ebenfalls ein Entwurf Hertleins, befindet sich an der Südwestecke der Siedlung »Heimat«, an der Kreuzung von Goebelstraße und Lenther Steig. Die rechtwinklige L-förmige Anlage passt sich der Straßenkreuzung an, die Ecke wird betont durch einen putto-bekrönten Brunnen des Bildhauers Hermann Hosäus. Ineinander verschachtelte, auch höhenversetzte Kuben prägen das neusachliche Bauwerk, das durch einen niedrigen Turm in der Art eines Belvedere und einen halbrunden Bibliotheksanbau zusätzlich optische Attraktion besitzt.

Im eingeschossigen Flügel zum Lenther Steig befand sich der Speisesaal, im höher geführten Abschnitt zur Goebelstraße, über Funktionsräumen im Erdgeschoss, die großzügige, halb überdachte Liegehalle, die auf den großen Garten ausgerichtet war. Diese Fassade ist bildhauerisch geschmückt, ebenfalls von Hermann Hosäus: Über die ganze Langseite, in Terrakotta auf Konso-

len vor der Mauer aus kleinformatigem, weiß verfugtem Backstein, erstrecken sich zehn weibliche ganzfigurige Plastiken, die das Gleichnis von den zehn Jungfrauen darstellen (Matthäus 25, 1–13). Links vom Haupteingang stehen die fünf klugen Jungfrauen, die achtsam ihre wohlgefüllten Öllampen im Arm tragen, rechts davon die törichten mit betrübten Gesichtern und betroffener Gestik, ihre offensichtlich leere Öllampe am hängenden Arm. Im August 1928 wurde das Haus eröffnet, das die eher provisorischen Erholungsstätten Siemens-Waldheim und Siemensgarten in einem Neubau zusammenfasste. Das Skulpturenprogramm weist bereits auf die Nutzung nur durch weibliche Gäste, d.h. Siemens-Mitarbeiterinnen, hin und kann als Mahnung dafür gelesen werden, dass man seine Kräfte sparsam und klug einsetzen sollte. In den nur knapp vier Jahren, in der es seinem ursprünglichen Zweck diente, war das Haus neben der Arbeiterinnenfürsorge (Feierabend-Gestaltung) ein Tages-Erholungsheim, in dem für jeweils vier Wochen 60 erholungsbedürftige Frauen allein zum Zweck des Essens und des Ruhens an der frischen Luft einkehrten; das Heim war nicht für Übernachtungen gedacht.

Die Fenster mit ihrer quadratischen Versprossung, den weißen Holzrahmungen und den weißen Fensterläden im angehobenen Erdgeschoss strahlen vor dem Hintergrund des roten Backsteins. Sie werden an dieser Front zu beiden Seiten des mittigen und erhöhten Haupteinganges über den Jungfrauenplastiken von wiederum je fünf achsgerecht angeordneten Rundfenstern vor dem waagerechten Abschluss des Flachdachbauwerks zusätzlich optisch belebt. Diese Rundfenster belichteten keine geschlossenen Räume, sondern sie reichten von außen nach außen, das heißt sie boten dem überdachten, aber offenen Teil der dahinter liegenden Terrasse Licht und gleichzeitig die Möglichkeit zur Querlüftung an sehr heißen Tagen.

Anfang der Dreißigerjahre, in wirtschaftlich schwieriger Zeit, schränkte die Firma Siemens die Fürsorge für ihre Mitarbeiter bereits stark ein. Mehr und mehr nutzte der »Verein der Siemensbeamten« daher das Haus für seine Freizeit-Veranstaltungen. Zum 25-jährigen Jubiläum dieses Vereins im Oktober 1932 übergab ihm Carl Friedrich von Siemens, als Jubiläumsgabe der Firma, den Siemensgarten zur Nutzung als Vereinsheim. 1933 erfolgte die Umbenennung des Vereins in »Kameradschaft Siemens«, da das neue Regime die Trennung von Arbeitern und Angestellten bzw. Beamten nicht duldete. Ent-

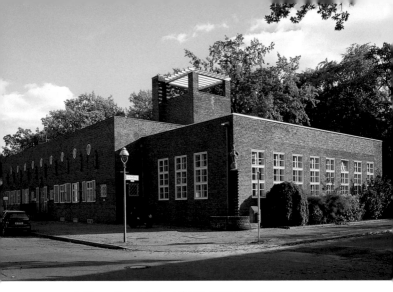

▲ *Ehemaliges Erholungsheim »Siemensgarten«*

sprechend seiner Nutzer erhielt das Gebäude den Namen Kameradschafts-haus.

Im April 1934 fand hier, mit Vertretern der evangelischen und katholischen Kirche, der Bürgerschaft und der Siemensfirmen in Anwesenheit von Carl Friedrich von Siemens ein Frühstück anlässlich der Grundsteinlegung der katholischen Kirche statt. Anwesend war auch der zweite katholische Bischof Berlins, Dr. Nicolaus Bares, der in seiner Ansprache das Engagement Siemens' für die Bereicherung der eigenen Berliner Industriestadt besonders hervor-hob: »*Ich finde es* […] *der Ehre eines der größten und berühmtesten Industrie-werke würdig, dass es zwei geistige Kraftzentren eingebaut hat, die evangelische und die katholische Kirche. Möge die schöne Zusammenarbeit von Fabrik und Kirche auch weiterhin bestehen bleiben.*« (Siemens-Mitteilungen Nr. 149, Mai 1934, S. 77)

1951 wurde das ehemalige Erholungsheim zum »Klubhaus Siemensstadt« umbenannt. Heute dient der Bau als »Eduard-Willis-Haus« als Wohnstätte mehrfach behinderter Menschen.

Die katholische Sankt Joseph-Kirche

Erst am 17. November 1935 wurde die katholische Kirche nach zwanzig Monaten Bauzeit vom dritten Berliner Bischof, Dr. Konrad Graf von Preysing, geweiht. Obwohl der Vertrag zwischen den Siemens-Werken und dem Gesamtverband katholischer Kirchengemeinden Groß-Berlins über den Bau der katholischen Kirche Siemensstadt bereits im August 1931 unterzeichnet worden war, kam es durch die Gründung des Bistums Berlin 1930 und die dadurch folgende Umorganisation der katholischen Kirchenbehörden sowie durch schwere Wirtschafts- und Finanzkrisen 1932/33 zu dieser Verzögerung.

Den heiligen Josef als Kirchenpatron findet man seit der Industrialisierung häufig in Berliner Arbeiterbezirken. Josef von Nazareth, der Nährvater Jesu, war Zimmermann. Er ist Patron der Arbeiter und Handwerker. Darauf nimmt die Ausstattung der Siemensstädter Joseph-Kirche in vielfältiger Weise Bezug.

Ganz im Gegensatz zur evangelischen Kirche steht das katholische Gotteshaus in klassischer Langhaus-Form im Vordergrund der Baugruppe. Hans Hertlein schuf auch hier ein Ensemble aus Kirche, Turm und angefügten Bauten für Pfarrhaus und Gemeindesaal. Der 30 Meter hohe Turm, nahe dem Eingangsportal an der südlichen Langhausseite, ist dem Platz zugewandt. Auf

▲ *Grundriss der Sankt Joseph-Kirche*

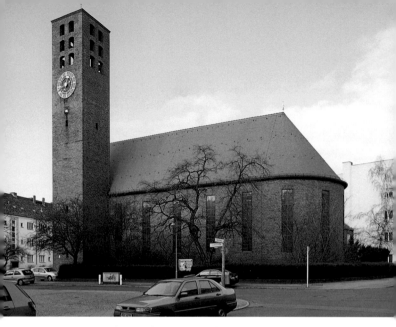

▲ *Sankt Joseph-Kirche, Ansicht von Süden*

quadratischem Grundriss erhebt er sich in die Höhe, oben allseits von je doppelt angeordneten Schalluken in drei übereinander stehenden Reihen durchbrochen. Darunter trägt er eine Uhr und, als Besonderheit und einmalig in Berlin, zudem eine kugelförmige Monduhr.

Die profanen Gemeinderäume nutzt Hertlein als Anbindung zur Wohnsiedlung: An die Zeile am Natalissteig schließt der eingeschossige Gemeindesaal an, die Wohnbauten des Quellweges verband der Architekt durch das längere, zweigeschossige Pfarrhaus mit der Kirche. Mit dem dunkelroten Backstein der Baugruppe im Vergleich zu den hell verputzten Wohnzeilen ist eine deutlich sichtbare Abgrenzung gegeben.

Trotz seiner äußerlich eher traditionellen Erscheinung ist Sankt Joseph ein sehr moderner Bau, der ein Erbe der expressionistischen Kirchen der Zwanzigerjahre aufnimmt, die Raumbildung durch Konstruktion, die Erzeugung sakraler Wirkung durch Eisenbeton. Acht Betonbinder bilden das Skelett des

Langhauses, drei halbe Binder die runde Apsis. Die oben spitz zusammengeführten Binder bieten eine willkommene Assoziation mit der Gotik und verbinden so Tradition und Moderne in idealer, gleichzeitig rationaler Form.

»Außen und Innen stimmen vollkommen überein. Denn die Betonschale der Raumdecke ist zugleich das Dach, und das Gerüst des Betonbogens bestimmt, mit einer Ziegelhaut überspannt, auch die äußere Erscheinung des Bauwerks.« (Monatshefte für Baukunst und Städtebau 1936, S. 337)

Übergangslos gehen Langhaus und Apsis ineinander über. Die Apsis ist zwar rund, aber weder ausgeschieden noch in der Höhe eingezogen. Ein durchgehendes Dach überzieht den Bau. Über der klassisch nach Osten ausgerichteten Apsis bildet es ein halbes Kegeldach, an der West- und Eingangsseite hingegen, die gerade abschließt, erscheint es als Giebeldach. Vom Turm über die Apsis bis zum Pfarrhaus gliedern zehn hochrechteckige, schlichte Fenster den Bau. Die Eingangsfront mit der Giebelfassade trägt eine große Fensterrose und ist sonst sehr schlicht gehalten: Vor dem rechteckigen, muschelkalk-gerahmten Portal befindet sich ein einfaches Vordach auf Stützen aus Muschelkalkstein. Otto Hitzberger schuf, in demselben Material, das zweiregistrige Relief mit sechs Szenen aus dem Josefsleben über der Eingangstür. Hitzberger war von 1913 bis 1917 Werkstattleiter Joseph Wackerles in Berlin. Beide hatten zunächst die Schnitz- und Holzbildhauerschule im bayerischen Partenkirchen besucht. Ihre Schöpfungen orientieren sich am Material, die handwerkliche Qualität ist von großer Bedeutung. Die Darstellungen sind stark auf Realismus und Naturstudium ausgerichtet. Diese beiden Bildhauer haben in den beiden Siemensstädter Kirchen wesentliche Stücke der Ausstattung in Stein und Holz gearbeitet. So stammt auch das Lindenholzrelief »Bergpredigt« über dem Eingang von der Vorhalle in die evangelische Kirche von Hitzberger. Nicht nur der Architekt, sondern auch diese Bildhauer sind beiden Kirchen gemein.

Die katholische Kirche besitzt keinen Vorraum. Nach dem Eintritt befindet man sich direkt unter der Orgelempore. An ihr wird überdeutlich die sehr solide Konstruktion gezeigt, mit dicken Holzbalken, verstärkt durch stählerne Bänder, die wiederum auf Muschelkalkquadern lasten; man könnte dies als Anspielung auf den Zimmermann und Arbeiter Josef interpretieren.

Rechterhand befindet sich das achteckige Taufbecken in einem erhöhten und abgetrennten Bereich. Bedeckt ist es von einem runden Kupferdeckel,

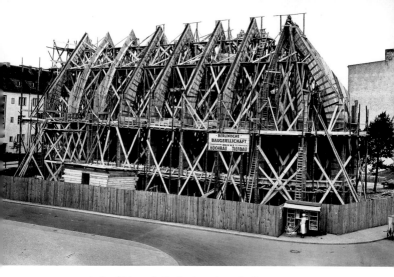

▲ *Sankt Joseph-Kirche, Langhaus im Bau*

den ein Kreuz in Kronenaufsatz mittig schmückt, besetzt mit Achat und Mondstein. Der Deckel ist eine Arbeit des Goldschmiedes Herbert Zeitner (1900–1988), der auch den Tabernakel entwarf.

Auch in der katholischen Kirche wurden zahllose Fenster mit Glasmalerei 1945 bei Bombenangriffen zerstört. Das runde Tauffenster zeigt heute eine Ausgießung des Heiligen Geistes nach Entwürfen von Hans Uhl (1897–?), das nach 1945 aus Resten der zerstörten Fenster zusammengestellt wurde.

In der Sankt Joseph-Kirche wurde vieles vom Urzustand verändert, einerseits nach der Kriegsbeschädigung, andererseits aber auch durch die Liturgiereformen des Zweiten Vatikanische Konzils (1962–65) und deren Auswirkungen auf die Kirchenausstattung und -einrichtung. In Sankt Joseph wurde diese Umgestaltung 1973–74 vorgenommen: Es fielen die vorher üblichen Altarschranken und Kommunionbänke, das schöne schmiedeeiserne Gitter wurde von der Apsis zur Taufe transloziiert. Es ist schwarz und teilvergoldet, zeigt verschiedene Symbole wie zwei gekreuzte Schlüssel (Schlüssel des Himmelreiches, Papst als Nachfolger Petri), den Anker, ein brennendes Herz,

und wird von einer lateinischen Inschrift bekrönt: »*Ecce Agnus dei ecce qui tollit peccata mundi*« (Seht, das Lamm Gottes, das hinwegnimmt die Sünde der Welt).

Gegenüber, links vom Eingang, steht beim Gefallenengedenken seit 1957 ein Kreuz tragender Christus des Bildhauers Josef Dorls in Bronze auf hohem Sockel. Ursprünglich hatte er andernorts als Grabplastik gedient.

Der Blick schweift durch den stützenlos weiten, hellen Raum, der durch die Binder rhythmisch gegliedert ist und übergangslos in die Apsis übergeht. Er erscheint durch die vom Boden zur Decke durchlaufenden Binder sowie die dazwischenliegenden Fenster der rechten Seite und des Chores in traditioneller Weise jochgegliedert. Eine Steigerung des Raumgefühls über dem Beginn der unten durch Treppen erhöhten Apsis wird oben durch die Zusammenführung ihrer Halbbinder in diesem Bereich erreicht. Dort hängt die Rosenkranzmadonna Otto Hitzbergers, eine farbig gefasste Maria mit dem Kind im goldenen Strahlenkranz, umgeben von einem längsovalen Rahmen und bekrönt von der im Himmel aufgenommenen Maria zwischen Gottvater, dem Sohn und der Taube des Heiligen Geistes. Sie wurde 1939 in ihrer lichten Höhe angebracht und bietet, als Kontrast zu der technizistischen Raumkonstruktion, einen ganz besonderen Reiz. In einer optischen Achse darunter, jedoch an der Rückseite der Apsis, steht das schlichte Holzkreuz mit dem ebenfalls farbig gefassten Christus Wackerles. Ursprünglich war es das Zentrum einer Kreuzigungsgruppe, begleitet von Maria und Johannes. Beide wurden im Rahmen der Liturgiereform entfernt.

Die ursprüngliche Johannesfigur ist offenbar schon im Zweiten Weltkrieg zerstört worden, die Marienfigur steht heute mit einem Johannes aus dem Jahr 1958 von F. Jahnke (Lebensdaten unbekannt) im Turm. Die Gruppe stand auf dem Altarretabel-Gemälde, einer Darstellung des letzten Abendmahles von dem Berliner Maler und Kunstgewerbler Hans Uhl, das sich heute noch an seinem alten Platz befindet. In einem dem Thema angepassten Längsformat (87 × 288 cm) gruppieren sich vor dem goldfarbenen Hintergrund, der das überirdische Geschehen andeutet, die stark realistisch wiedergegebenen Jünger an der weiß gedeckten Tafel um den zentralen, segnenden Jesus, der den Kelch trägt. Er befindet sich in einer Achse über dem in das Bild hinein ragenden Tabernakel, dem Schrein für die geweihte Hostie, einer Arbeit Herbert Zeitners mit in Silber getriebenem, vergoldetem Relief

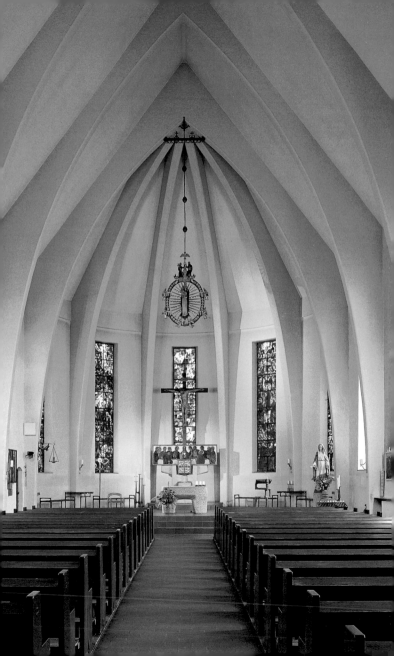

aus Weinranken und Reben. Im Zentrum des quadratischen Tabernakels sitzt ein Kreuz als Türgriff, das, wie der Taufdeckel, wertvoll mit Achaten und Mondstein besetzt ist. Dahinter leuchten im Halbrund die farbigen Fenster: Zentral hinter dem Kruzifixus ein gegenstandsloser Entwurf von Paul Corazolla (geb. 1930) aus dem Jahr 1999, in dem die Farbe Blau dominiert, links und rechts je zwei Fenster mit verschiedenen Szenen aus dem Leben Christi aus der Erbauungszeit nach Entwürfen von Hans Uhl. Von Uhl stammten alle Glasmalereien an den zehn stehenden Fenstern der Sankt Joseph-Kirche. Sie wurden, wie die Fenster der evangelischen Kirche, in den »Vereinigten Werkstätten für Mosaik und Glasmalerei« von August Wagner in Treptow gefertigt, der sich 1933 von seinem Partner Gottfried Heinersdorff getrennt hatte. Am südlichen Langhaus – diese Fenster sind leider Kriegsverlust – begann die Folge der Glasbilder-Erzählungen über dem damals vorhandenen Marienaltar mit Szenen aus dem Marienleben. Daran schloss sich eine Folge von vier Fenstern an, die wieder auf den Kirchenpatron Josef Bezug nahm.

Gegenüber, an der Nordseite, die zwischen den Flügelbauten von Pfarrhaus und Gemeindesaal auf einen Innenhof gerichtet ist, sind drei Rundfenster angebracht. Hier war, nach Entwürfen des Glasmalers Egbert Lammers (1908–1996), ursprünglich »Die Kirche und der Arbeiter« das Thema, mit Darstellungen des »Gesellenvaters« Alfred Kolping (1813–1965), des stark sozial orientierten »Arbeiterpapstes« Leo XIII. (1810–1903) und des ebenfalls sozial engagierten Mainzer »Arbeiterbischofs« Wilhelm Emmanuel Freiherr von Ketteler (1811–1877).

Wie der Grundriss zeigt, ist unter den Rundfenstern ein kleiner Anbau zum Hof hin angefügt. Sechs segmentbogige Zugänge führen zu den darin untergebrachten Beichtstühlen.

Auch die Erstfassung der großen Fensterrose über der Orgelempore ist als Kriegsverlust zu beklagen. Ihr ursprüngliches Thema, die vier Evangelistensymbole, war von Josef Oberberger (1905–1994) entworfen worden. Die Neufassung, in der ein gleichschenkelig blaues Kreuz mit eingeschriebenem Christusmonogramm »IHS« dominiert und die Evangelisten nur noch inschriftlich und ohne ihre Symbole wiederkehren, stammt von Wilhelm Pruß, einem Mitarbeiter Hertleins in den Siemenswerken.

Für künstliches Licht sorgten in der Erstausstattung Stehlampen, die sehr ähnlich jenen in der evangelischen Kirche aus opakem Glas und schwarzem

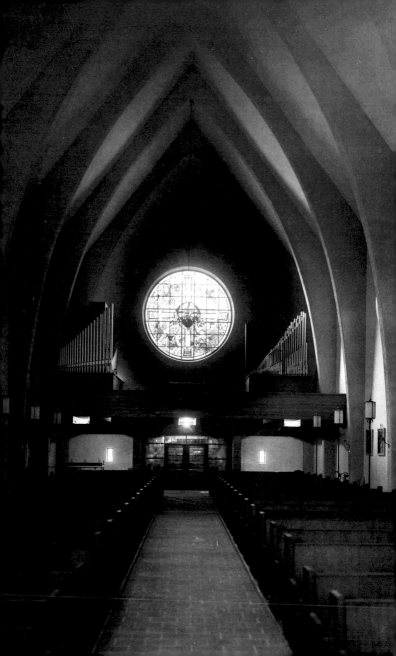

Schmiedeeisen gefertigt waren. Im Unterschied zur heutigen Christophorus-kirche jedoch, wo diese Leuchtkörper als von der Decke herabhängende Ampeln den kreisrunden Raum betonen, waren hier entlang der Bankreihen und jeweils in Höhe der Binder Stehlampen aufgestellt, die den Weg- und Langhauscharakter unterstrichen. Sie sind leider nicht erhalten.

Die Umgestaltung des Altarraumes nach der Liturgiereform des Vatikani-schen Konzils hat, wie in vielen Berliner katholischen Kirchen, der Bildhauer Paul Brandenburg (geb. 1930) entworfen. Der ursprünglich an der Rückwand stehende Altar wurde entfernt. Das dort belassene Altarbild von Uhl mit dem Tabernakel von Zeltner und dem Kruzifixus Wackerles befindet sich seither auf einem Sockel aus Anröchter Dolomit, einem sehr hellen Stein, der durch Meißelhiebe des Bildhauers Brandenburg zu einer scheinbar vibrierenden Oberfläche in bewegter Struktur gebracht wurde. Denselben Stein nutzte Brandenburg für den neuen Altar, der seit 1974 weit vorne, nahe der Gemeinde steht, um die Messe im Angesicht der Gemeinde (»versus populum«) und nicht mehr mit dem Rücken zu ihr (»versus deum«) zu feiern. Der massive Steinblock ist aus einem Stück gehauen, wobei als Stützen vier Beine ent-standen und gleichzeitig die Schwere durch Aushöhlung im unteren Bereich etwas genommen wurde. Deutlich behauptet sich der neue Altar als die räumliche Mitte. Vollständig beseitigt wurde die Kanzel aus der Erbauungs-zeit, die ursprünglich am Übergang von Apsis zu Gemeindebereich an der Südwand stand. Sie war der in der evangelischen Kirche sehr ähnlich, ein schlicht weiß verputzter Zylinder auf Backsteinsockel, versehen mit einem ebenfalls runden Schalldeckel. Der neue Ambo (ein erhöhtes Lesepult – der Begriff stammt von »anabainein«, griech.: »hinaufsteigen«) von Paul Bran-denburg – eine Bronzearbeit – steht näher am Altar und ist als fragiles, orga-nisch wirkendes Gestänge gestaltet. Brandenburg scheint hier die Worther-kunft des Hinaufsteigens als Anregung genommen zu haben: Sein Ambo für Sankt Joseph mit den Stützen, die eine in die Setz-, die andere in die Tritt-stufe eines hier befindlichen Podestes eingesetzt, scheint tatsächlich dieses Hindernis überwinden zu wollen. Alle anderen Altarmöbel wie das Prozessi-onskreuz, die Sitzgelegenheiten (Sedilien) für Priester, Lektor und Messdie-ner sowie verschiedene Leuchter sind ebenfalls Brandenburgs Werk und aus Bronze hergestellt. Sein Osterleuchter befindet sich in der Taufkapelle am Eingang.

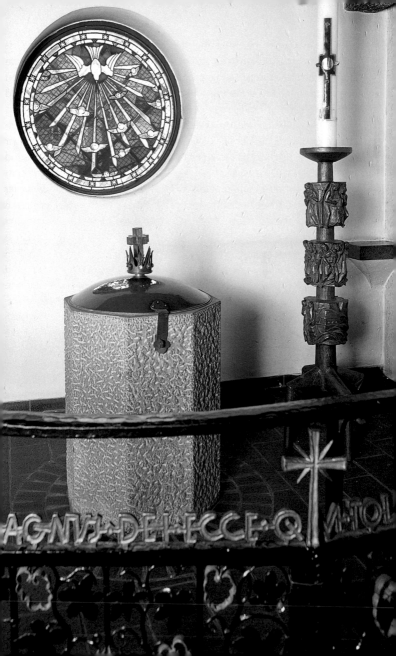

Zur Erbauungszeit befand sich, alter katholischer Tradition folgend, in Blickrichtung vom Eingang rechts der Apsis ein Marien-, links ein Josefsaltar. Der Marienaltar existiert nicht mehr. Zum 25-jährigen Jubiläum schenkte die Gemeinde ihrer Kirche 1960 eine Marienstatue aus Oberammergau, die nun auf einem Sockel im Bereich der ehemaligen Kanzel steht. Schräg gegenüber hat sich das Altarbild des Josefsaltares erhalten, das auf steinernen Wandkonsolen ruht. Paul Plontke (1885–1966), ein aus Dresden stammender Maler, ist der Schöpfer dieses Triptychons (dreiteiliger Flügelaltar). Es zeigt, in einer an die Neue Sachlichkeit, auch an Otto Dix erinnernden Darstellungsweise, in der Mitte den segnenden Christusknaben, den sein Ziehvater behutsam und schützend umfängt. Auf der linken Tafel ist eine »Flucht nach Ägypten« wiedergegeben, rechts sieht man Josef bei seiner Tätigkeit als Tischler.

Die 14 Kreuzwegstationen des Malers Hans Breinlinger (1888–1963) weisen, wie das Altarbild, mit goldfarbigem Hintergrund auf überirdisches Geschehen hin. In meist starker Farbigkeit gestaltete Breinlinger den Leidensweg; expressionistische Überzeichnung und eine an El Greco erinnernde Überlängung der Gliedmaßen und der Gestik der Dargestellten kennzeichnen seinen Malstil.

Seit 1937 steht in der Nähe des Taufsteins in einer Nische das farbig gefasste Holzstandbild des Heiligen Antonius von Otto Hitzberger. Antonius von Padua, in der schlichten Kutte der Franziskanermönche, ist mit einer ernsten, etwas steifen Mimik wiedergegeben. Auf seiner linken Hand steht das Jesuskind mit Lendentuch und einer goldenen Kugel als Symbol des Weltenherrschers, in der Rechten hält Antonius eine Lilie, Symbol der Jungfräulichkeit und reinen Liebe. Antonius ist einer der populärsten Heiligen der katholischen Kirche. Die Darstellung Hitzbergers verbindet ihn mit dem Josef auf Plontkes Triptychon, der ebenfalls die Lilie hält, allerdings in seiner Linken. Als sorgender »Nährvater Christi« umfasst Josef mit ernstem, verantwortungsvollem Gesichtsausdruck das heilige Kind.

Für die Deutung, auch wegen der Platzierung Antonius' nahe des Taufplatzes, ist vorstellbar, dass sowohl der Mönch als vor allem aber der Kirchenpatron Josef eine Vorbildfunktion ausüben: Ein guter Arbeiter und Handwerker soll gleichzeitig ein sorgender und verantwortungsvoller Vater der Familie sein.

Würdigung

In beispielloser Weise sind in der Siedlung »Heimat« mit ihren Kirchen und mit dem Erholungsheim die Bauten des Architekten Hans Hertlein als geschlossenes Ensemble erhalten. Sie sind authentische Zeitdokumente der späten 1920er- und 1930er-Jahre.

Hertlein erreichte seine Prominenz vor allem als Industriearchitekt. Er war kein Fachmann für den Siedlungs- und schon gar nicht für den Kirchenbau. Daher kann man hier – insbesondere bei den Sakralbauten – relativ stereotype Vorstellungen erkennen: Die evangelische Kirche, Kirche des Wortes und der Gemeinde, gibt Hertlein als geschlossenen Rundbau mit optimalen akustischen Bedingungen, die katholische Kirche als klassische Wegkirche mit Gewölbeanmutungen, vielleicht auch ein Hinweis auf die älteren Rechte dieser Konfession und auf ihre Hoch-Zeit im Mittelalter, Zeit der Gotik und der Spitzbögen vor Reformation und Kirchenspaltung.

Trotzdem haben die Kirchen viel Gemeinsames. Sie tragen beide ein Klinkerkleid, entsprechend ihrem Standort auf märkischem Boden, dem der lokale Baustoff Backstein entstammt. Beide sind sehr wirkungsvoll innerhalb der Siedlung platziert, um den schlichten Charakter der Wohnhäuser durch sie aufzuwerten. Beide haben einen Turm, um auf sich aufmerksam zu machen, wobei der evangelische Kirchturm, entsprechend der in Berlin vorherrschenden protestantischen Konfession, dominanter und auch etwas höher ist (32 und 30 m). Auch in der Gesamtanlage verlieh Hertlein der evangelischen Kirche einen repräsentativeren Auftritt; dazu schreibt die Fachzeitschrift »Baugilde« in der Besprechung des Neubaus:

»Pfarrhaus und Gemeindehaus sind mit dem massigen Kirchturm zu einer streng symmetrischen Gruppe zusammengeschlossen worden. Die Symmetrie, deren Notwendigkeit unseres Erachtens in der städtebaulichen Situation nicht hinreichend begründet ist, wirkt für die Umgebung vielleicht etwas zu monumental.« (Baugilde Heft 11/1932, S. 536)

Hertlein stellt jedoch nicht die Kirche, sondern das Pfarr- und das Gemeindehaus als sichtbare Gebäude seitlich des dominanten Turmes vornan: Gemeinde heißt nicht nur Kirchengemeinde und Gottesdienst, scheint er damit sagen zu wollen, sondern beinhaltet auch weltliche Zwecke und soziale Belange. Stadträumlich gesehen stellt er eine Sichtachse als Beziehung zwi-

schen dem Kirchturm und dem 71 Meter hohen Turm des Wernerwerkes M (Wernerwerkdamm) her. Dieser 1917 gebaute Turm galt als Wahrzeichen der Siemensstadt, die Hertlein durch die Sichtbeziehung mit der Siedlung »Heimat« und der evangelischen Kirche verbindet.

Beide Kirchen sind von namhaften zeitgenössischen Künstlern ausgestattet. Insbesondere die Bildhauer Wackerle und Hitzberger verleihen der Architektur Hertleins, die im Vergleich zur Moderne der Zwanzigerjahre zurück zu traditioneller, jedoch von jeder überflüssigen Zutat gereinigten Grundform strebt, die passende klare und kraftvolle Ergänzung in der Ausstattung. Weitere Künstler waren beteiligt, in der katholischen Kirche in höherem Maße als in der evangelischen. Damit stellt Hertlein der katholischen Kirche als »Kirche des Bildes« die evangelische als »Kirche des Wortes« gegenüber. Evangelische Kirche, so zeigt der Architekt, ist Kirche der Verkündigung und der Gemeinde. Im Rundbau sieht sich die Gemeinde geborgen umfangen, zur Versammlung um Wort und Sakrament – nicht zu vergessen, auch um das gesungene Wort. Hitzbergers »Bergpredigt« über dem Eingang von der Vorhalle in die Christophoruskirche, die um den verkündenden Jesus versammelte Gruppe von Menschen, steht programmatisch über den eintretenden Gemeindegliedern und Gläubigen als Auftakt für den Gottesdienst und als Darstellung der eigenen Gegenwart.

Christophorus und Josef – die Heiligen, die das Christuskind in unterschiedlicher Weise betreuen und umsorgen, verbinden die beiden Kirchen in der Siedlung »Heimat« über alle weiteren aufgezeigten Zusammenhänge hinaus; beide Kirchen vermitteln auf ihre eigene Art die Botschaft des christlichen Glaubens: *»Ökumenische Zusammenarbeit wird weiter wachsen, denn die Zukunft der Kirche ist ökumenisch.«* (Pohl in Festschrift, Berlin 2006, S. 114)

Die fruchtbare Vernetzung der beiden großen christlichen Konfessionen, die hier durch Architektur, Kunst und räumliche Nähe bereits ideal vorgegeben ist, findet heute in lebendigem Miteinander zwischen Christophorus- und Sankt Joseph-Kirche statt.

Mit dem Aufzeigen der gemeinsamen künstlerisch-architektonischen Wurzeln möchte dieser Kunstführer zur Vertiefung der Beziehung beitragen und auch weitere Kreise dafür interessieren und darüber informieren.

Literatur und Quellen

Archiv der ev. Kirchengemeinde Berlin-Siemensstadt und der Sankt Joseph-Gemeinde. – Neue Wohlfahrtsanlagen in Siemensstadt. Wasmuths Monatshefte für Baukunst und Städtebau, Heft 5, 14. Jg. (1930), S. 222–225. – Hegemann, Werner: Siedlung »Heimat« in Berlin-Siemensstadt. In: Wasmuths Monatshefte für Baukunst, Heft 12, 14. Jg (1930), S. 537–541. – Evangelische Kirche in Berlin-Siemensstadt. In: Die Baugilde, Heft 11, 14. Jg. (1932), S. 536–540. – Die evangelische Kirche in Berlin-Siemensstadt. In: Deutsche Bauzeitung, Nr. 40, 66. Jg. (1932), S. 785–788. – Die Neubauten der Siedlung »Heimat« in Berlin-Siemensstadt. In: Bauwelt, Heft 41 Beilage, 23. Jg. (1932), S. 4–6. – Ein neuer Kirchenbau von Hans Hertlein. In: Monatshefte für Baukunst und Städtebau, 20. Jg. (1936), S. 333–340. – Horn, Curt: Kultraum und Kultstätte. In: Horn, Curt (Hrsg.): Kultus und Kunst. Beiträge zur Klärung des evangelischen Kultusproblems. Berlin 1925. – Hertlein, Hans: Die Entwicklung der Siemens-Bauten in Siemensstadt mit Erinnerungen aus der Zeit ihres Entstehens. Ohne Ort und Jahr (Berlin ca. 1959). – Festschrift zum 75. Kirchweihjubiläum. Hrsg. v. Gemeindekirchenrat der evangelischen Kirchengemeinde Siemensstadt. Berlin 2006.

Umfangreiche Informationen über Siemensstadt:
Wolfgang Ribbe, Wolfgang Schäche: Die Siemensstadt. Geschichte und Architektur eines Industriestandorts. Berlin 1985.
Internetseite: http://www.siemens-stadt.de (Karl Bienek)

Katholische Sankt Joseph-Kirche: Schreibweise zur Erbauungszeit »Sankt Josef« (Datierung der Änderung unbekannt, nach 1960).

Kirchen in Berlin-Siemensstadt

Evangelische Christophoruskirche
Schuckertdamm 336–340, 13629 Berlin
Tel.: 030/381 24 55 · Fax: 030/38 30 79 82
www.ev-gemeinde-siemensstadt.de

Katholische Sankt Joseph-Kirche
Quellweg 43, 13629 Berlin
Tel.: 030/381 80 43 · Fax: 030/38 37 79 17
www.sankt-joseph-siemensstadt.de

Aufnahmen: Volkmar Billeb, Berlin. – Seite 3, 17, 33: Siemens Corporate Archives, München. – Seite 5 aus Hertlein, ca. 1959. – Seite 6 aus Festschrift, 2006. – Seite 7 aus Jahn, Gunther: Bauwerke und Kunstdenkmäler von Berlin. Stadt und Bezirk Spandau, Berlin 1971. – Seite 29: Archiv Sankt Joseph.
Druck: F&W Mediencenter, Kienberg

Titelbild: *Christophoruskirche, Ansicht von Süden*
Rückseite: *Sankt Joseph-Kirche, Ansicht von Süden*

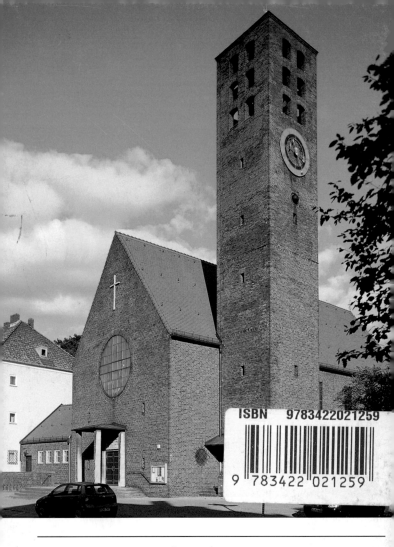

ISBN 9783422021259

9 783422 021259

DKV-KUNSTFÜHRER NR. 648
Erste Auflage 2009 · ISBN 978-3-422-02125-9
© Deutscher Kunstverlag GmbH Berlin München
Nymphenburger Straße 90e · 80636 München
www.dkv-kunstfuehrer.de